LES ABENCERAGES,

OU

L'ÉTENDARD DE GRENADE,

OPÉRA EN TROIS ACTES,

REPRÉSENTÉ POUR LA PREMIÈRE FOIS
SUR LE THÉÂTRE DE L'ACADÉMIE IMPÉRIALE DE MUSIQUE,
LE 6 AVRIL 1807.

Prix, 2 fr.

A PARIS,

Chez ROULLET, libraire, Palais-Royal,
Galerie du Théâtre français, attenant à la Bourse, n°. 19.

DE L'IMPRIMERIE DE P. DIDOT L'AÎNÉ.

M. DCCCXIII.

Poëme de M. de Jouy.
Musique de M. Chérubini.
Ballets de M. Gardel.

AVERTISSEMENT.

Une loi du royaume de Grenade, à l'époque où les Maures en étaient encore les maîtres, condamnait à mort le général sous le commandement duquel l'*étendard de l'empire* tombait aux mains des ennemis. Cette perte devait être regardée comme le plus grand des malheurs chez un peuple qui attachait à la conservation de cette bannière sacrée l'idée de son salut et de sa gloire. J'ai fondé sur cette circonstance historique, et sur la haine héréditaire qui divisait les deux tribus des *Zegris* et des *Abencerages*, l'action d'un drame où je me suis particulièrement attaché à peindre les mœurs brillantes d'une nation dont l'établissement en Espagne pendant plusieurs siècles paraît avoir influé beaucoup sur la civilisation de l'Europe.

PERSONNAGES DANSANS.

ACTE PREMIER.

Femmes de la suite de Noraïme.

M^{lles} Lyly et Laurence.

Zegris.

M. Elie.

MM. Petit, Maze, Pupet, Galais.

Abencerages.

M. Montjoie.

MM. Seuriot cadet, Godefroy, Chatillon, Rivière, Romain, Beauglain, Bause, Louis.

M^{lles} Masrelié cadette, Gosselin l'aînée.

M^{lles} Adélaïde, Guillet, Eulalie, Podevin, Darmancourt, Tellier, Julie, Pierret cadette, Barrée, Rousselot, Brocard cadette, Legalois l'aînée, Vigneron, Buron, Templement, Kaniel, Aurélie, Noblet.

M. Antoine, M^{me} Courtin.

M^{lles} Gosselin cadette, Virginie, Césarine, Narcisse, Bertin, Angeline, Pierret l'aînée, Copper, Delphine, Naderkor, Lequine, Blanche.

Troubadours espagnols.

M. Albert.

M^{mes} Gardel, Bigottini.

MM. Brideron, Faucher, Védi, Aniel.

Troubadours provençaux.

M. Rhenaud, M^{lles} Aimée, Marinette.
MM. Auguste, Gogot, Beauteint.
M^{lles} Fleiger, Mangin, Pansard, Aubri, Gosselin 3^e, Lemière.

Autres Troubadours espagnols.

M. Toussaint cadet, M^{lles} Masrelié l'aînée, Mélanie.
MM. Eve, Péqueux, Josse.
M^{lles} Nanine, Molard, Baudesson, Seuriot, Pivert, Betzi.

Guerriers espagnols.

MM. Leuilier, l'Enfant, Verneuil, Pouillet.

Quatre Ecuyers comparses.
Deux Divisions d'Abencerages.
Id. de Zegris.
Id. d'Espagnols.

ACTE DEUXIEME.

Femmes de la suite de Noraïme.

M^{lles} Saulnier l'aînée, Saulnier cadette.
M^{lles} Gosselin cadette, Virginie, Césarine, Narcisse, Bertin, Angeline, Pierret l'aînée, Copper, Delphine, Naderkor, Lequine, Blanche.

ACTE TROISIEME.

Le Guerrier inconnu. M. Goyon.
Alamir. M. Milon.

Maures.

M. Albert, M^{lle} Clotilde.
M. Elie.
MM. Petit, Maze, Godefroy, Chatillon, Rivière, Verneuil, Pupet, Galais.

Espagnols.

MM. Vestris, M^{lles} Fanny, Gosselin l'ainée.

Abencerages.

MM. Anatole, Montjoie.

MM. Romain, Beauglain, Guillet, Courtois, Brideron, Védi, Aniel, Faucher, Leullier, Seuriot cadet, l'Enfant, Pouillet, Louis, Beuse, Simon l'ainé, Paul.

M^{lles} Gaillet, Elie.

M^{lles} Guillet, Jacotot, Eulalie, Podevin, Adélaïde, Déjazet Tellier, Darmancourt.

Troubadours.

M. Beaupré, M^{lle} Delisle.

MM. Auguste, Eve, Gogot, Beauteint, Péqueux, Josse.
M^{lles} Fleiger, Bertin, Pierret l'ainée, Nanine, Mangin, Molard.

PERSONNAGES CHANTANS.

ZEGRIS ET TROUBADOURS.

Basses.

MM. Lhoste.	MM. Aubé.	MM. Houeber.
Lecocq.	Gontier.	Chapelot.
Devilliers.	Ferdinand ainé.	Prévost.
Leroi.	Picard.	Levasseur.
Putheaux.	Nisy.	

ABENCÉRAGES ET TROUBADOURS.

Tailles.

MM. Martin.	MM. Beaugrand.	MM. César.
Duchamp.	Menard.	Murgeon.
Nocart.	Léger.	

Hautes-Contres.

Lefevre.	Fasquel.	Dumas.
Chollet.	Gousse.	Courtin.
Leroy.	Lemaire.	Quillé.
Gaubert.		

ABENCÉRAGES, ZEGRIS, ET TROUBADOURS.

Dessus.

M^{mes} Gambais.	Lorenziti.
Hymm mere.	Lacombe.
Mullot ainée.	Persilier.
Mullot cadette.	Reine.
Royer.	Gasser.
Lefevre.	Dubois.
Bertrand.	Fasquel.
Delboy ainée.	Mantes fille.
Florigny.	Falcos.
Mantes.	Ménard ainée.
Chevrier.	Lorotte.
Vallain.	Ménard cadette.
Beaumont.	Gronau.
Mazières.	

PERSONNAGES. ACTEURS.

ALMANZOR, général maure, de la tribu des Abencerages.	M. Nourit.
ALEMAR, visir, de la tribu des Zegris.	M. Derivis.
GONZALVE DE CORDOUE, général espagnol.	M. Lavigne.
KALED, officier maure, chef de la tribu des Zegris.	M. Laforest.
ALAMIR, confident d'Alemar, de la même tribu.	M. Duparc.
OCTAIR, porte-étendard du royaume de Grenade.	M. Alexandre.
ABDERAME, chef du conseil des vieillards.	M. Bertin.
Un Héraut d'armes.	M. Henrard.
NORAIME, princesse du sang royal.	M^{me} Branchu.
EGILONE, suivante de Noraïme.	M^{lle} J. Armand.

Abencerages.

Zegris.

Espagnols.

Troubadours.

Peuple de Grenade.

La scène se passe à Grenade, dans l'Alhambra (palais des rois maures), vers le milieu du quinzième siècle, sous le règne de Muley-Hassem.

LES ABENCERAGES,

OU

L'ÉTENDARD DE GRENADE.

ACTE PREMIER.

(Le théâtre représente une galerie extérieure de l'Alhambra; on voit à droite le pavillon qu'habite Noraïme.)

SCENE PREMIERE.

ALEMAR, KALED, ALAMIR.

TRIO.

KALED, *à Alemar.*
Son triomphe s'apprête :
Vous ne frémissez pas?

ALAMIR.
Quelle odieuse fête !
Je ne la verrai pas.

ALEMAR, *avec ironie*.
Son triomphe s'apprête!
ALAMIR, KALED.
Nous ne le verrons pas.
KALED.
Celui dont l'orgueil nous opprime
De nous va triompher encor.
ALAMIR.
La belle Noraïme
Devient l'épouse d'Almanzor.
KALED.
Cet insolent Abencerage
L'emporte sur les fiers Zegris:
De la noblesse et du courage
Le roi lui décerne le prix.
ENSEMBLE.

KALED, ALAMIR.	ALEMAR.
Son triomphe s'apprête:	Son triomphe s'apprête:
Vous ne frémissez pas?	L'abyme est sous ses pas.
Quelle odieuse fête!	Croyez-moi, cette fête
Je ne la verrai pas.	Ne s'achèvera pas.

KALED.
Se peut-il qu'Alemar oublie
Que Noraïme est du sang de nos rois?
ALAMIR.
Que si leur attente est remplie,
A son époux elle apporte ses droits?
ALEMAR.
Quoi! vous me connaissez, et vous paraissez craindre

ACTE I, SCENE I.

Que j'abjure jamais mon fier ressentiment ?
 A tous les yeux forcé de feindre,
Je puis avec vous seuls m'expliquer librement.
Amis, je suis Zegris ; ma haine est immortelle :
Je hais dans Almanzor jusques à ses vertus.
Dès long-temps la Discorde a sur nos deux tribus
Versé tous les poisons de sa bouche cruelle.
 Cherchant la gloire et les combats
 Tandis que sur d'autres rivages
 Muley-Hassem de ses Abencerages
 Conduit l'élite sur ses pas,
 Grenade, pendant son absence,
 Reconnaît mon autorité ;
Mais d'un roi soupçonneux l'inquiete prudence
 Ne me laissa qu'un pouvoir limité.
Ce conseil des vieillards me surveille et m'obsede.

ALAMIR.
 Ainsi ton courage lui cede ?...

KALED.
Pour l'hymen d'Almanzor les autels sont parés,
 Et d'une trève glorieuse
 Les garants les plus assurés
Promettent à l'amour une journée heureuse.

ALEMAR.
L'Abencerage ici n'a-t-il point de rivaux ?
Faut-il plus d'un moment pour rallumer la guerre ?
Octaïr, le gardien du plus saint des dépôts,
De l'étendard sacré que Grenade révère,

Octaïr troublera la fête du héros.

KALED.

On vient...

ALEMAR.

Sortons : je prétends vous instruire
D'un dessein que j'ai su conduire,
Et qui peut de l'hymen attrister les flambeaux.
(*Ils sortent tous trois.*)

SCENE II.

ALMANZOR, *seul*.

AIR.

Enfin j'ai vu naître l'aurore !
Le soleil éclaire ces lieux,
Ces lieux où tout ce que j'adore
Va bientôt enchanter mes yeux.
Que l'air est pur ! que la nature est belle !
Noraïme, mon cœur fidele
Croit s'enivrer de ses attraits ;
Mais en toi seule est sa puissance,
Et le charme de ta présence
Se répand sur tous les objets.

SCENE III.

NORAIME, ALMANZOR, EGILONE;
FEMMES DE LA SUITE.

ALMANZOR *allant au-devant de Noraïme, qui sort du palais.*

Fille des rois, ma tendre impatience
Guide mes pas dans ce séjour ;
J'y réclame à tes pieds les sermens de l'amour :
Confirme d'un regard ma timide espérance.

NORAÏME.

Un monarque adoré,
En m'imposant sa loi suprême,
Par mon cœur en secret fut sans doute inspiré :
Jugez de mon bonheur extrême ;
Il m'unit au héros que j'aime,
Et d'un plaisir si pur fait un devoir sacré.

DUO.

Qu'il est doux de pouvoir se dire :
La gloire autorise mon choix !
Ce guerrier que l'Espagne admire,
L'honneur, le soutien de l'empire,
L'hymen l'enchaîne sous mes lois !

ALMANZOR.

Qu'il est doux de pouvoir se dire :

L'univers envîrait mon choix !
La beauté que l'Espagne admire,
L'amour, l'ornement de l'empire,
M'enchaîne sous ses douces lois !
NORAÏME.
A mes vœux tout rit, tout conspire :
D'où vient qu'une vaine terreur
Agite et tourmente mon cœur ?
ALMANZOR.
D'où naît le trouble de ton cœur ?
NORAÏME.
Des fiers Zegris la jalousie
Me cause un invincible effroi.
ALMANZOR.
Mon bonheur afflige l'envie.
NORAÏME.
Elle peut s'armer contre toi.
D'Alemar tu connais la haine ?
ALMANZOR.
Il en abjure les transports.
NORAÏME.
Du roi la volonté l'enchaîne ;
Il dissimule avec efforts.
ALMANZOR.
Noraïme, amante adorée,
Souris à ton heureux époux ;
Et de ta crainte délivrée,
Abandonne ton cœur au charme le plus doux.

ACTE I, SCENE III.

NORAÏME.

Oui, de ma crainte délivrée,
J'abandonne mon cœur au charme le plus doux.

ENSEMBLE.

Qu'il est doux de pouvoir se dire :
L'univers envîrait mon choix! etc...

SCENE IV.

LES MÊMES, KALED.

KALED.

Paraissez ; Alemar attend le couple heureux :
　　A sa voix appelées,
　　Nos tribus assemblées
Pour fêter votre hymen ont préparé leurs jeux.
Gonzalve est dans nos murs ; il amène à sa suite
De guerriers espagnols une brillante élite.

ALMANZOR.

　　La paix amène dans ces lieux
　　Ce guerrier ami de la gloire!
Gonzalve à qui mon bras dispute la victoire!
Le ciel en un seul jour a comblé tous mes vœux.
　　　　　　　　(*Ils sortent.*)

SCENE V.

(Le théâtre change, et représente la cour des lions. Le peuple entoure de fleurs deux jeunes palmiers qu'il vient de planter, et achève les préparatifs de la fête.)

CHOEUR ET DANSES.

Que l'amitié, que l'hymen vous rassemble :
 Pour embellir ce beau séjour,
 Vivez, croissez, brillez ensemble,
Rians palmiers, doux arbres de l'amour.
 Que Zéphyr sans cesse
 Agite, caresse
 Vos jeunes rameaux;
 Et sous leur verdure
 Qu'une source pure
 Epanche ses eaux.
 Gages des conquêtes
 Qu'appellent nos vœux,
 Soyez de nos fêtes
 Les témoins heureux;
 Que vos nobles têtes
 S'élèvent aux cieux.
Ombragez d'un riant feuillage
Deux époux, l'honneur de ces lieux;
Et puissent nos derniers neveux
Se reposer sous votre ombrage!

SCENE VI.

(*Les danses sont interrompues par l'arrivée du cortége;* GONZALVE, ALMANZOR, *Espagnols de la suite de Gonzalve;* les ABENCERAGES, *les* ZEGRIS, NORAÏME, EGILONE, *femmes de la suite de Noraïme;* ABDERAME, ALEMAR, KALED, ALAMIR, PEUPLE, ÉCUYERS, *etc. etc.*)

CHOEUR.

Palais des rois, noble séjour,
Retentissez des chants de l'alégresse !
 A la plus aimable princesse
Adressons nos vœux, notre amour.

GONZALVE.

Braves Zegris, nobles Abencerages,
La beauté, la vaillance, en tous lieux ont des droits :
 Aux pieds de la fille des rois
 Gonzalve apporte les hommages
Du monarque puissant qui nous donne des lois.
 Pour prix de l'auguste ambassade
 Dont il m'a confié l'honneur,
Je revois désarmé le héros de Grenade ;
 Je suis témoin de son bonheur.

AIR.

Poursuis tes belles destinées,
Honneur des preux, jeune héros,
Que le plus doux des hyménées

Couronne tes nobles travaux.
Des guerriers le plus magnanime
Devait obtenir ce trésor;
L'amour inspirait Noraïme,
La gloire nommait Almanzor.

ALMANZOR.

Gonzalve, dans ce jour paisible
Qu'en ma faveur le ciel a voulu signaler,
Au dernier de mes vœux s'il se montre sensible,
Nos ennemis doivent trembler :
Te surpasser est impossible;
Mais Almanzor aspire à t'égaler.

ENSEMBLE.

ALMANZOR, GONZALVE, NORAÏME, ABENCERAGES.	KALED, ZEGRIS.
Laissons respirer la victoire,	Pour nous quelle indigne victoire
Volage amante des guerriers;	A réuni ces deux guerriers!
Que l'hymen, conduit par la gloire,	Son hymen insulte à la gloire,
Se repose sur des lauriers.	Et va flétrir tous nos lauriers.

ALEMAR, *aux Abencerages.*

Laissons reposer la victoire;
 (*bas, aux Zegris.*)
Ranimez vos transports guerriers.
 (*aux Abencerages.*)
L'hymen vient s'unir à la gloire;
 (*bas, aux Zegris.*)
Il flétrirait tous vos lauriers.

ABDERAME.

Peuple, de l'hymen qui s'apprête

ACTE I, SCÈNE VI.

Que vos chants, que vos jeux solennisent la fête!

(*Tout le monde prend place; les jeux commencent par des danses, auxquelles succède le pas nommé des roseaux* (1). *Entrée des troubadours provençaux et des jongleurs qui marchent à leur suite.*)

PREMIER TROUBADOUR.

Aux rives du Darro qui roule un sable d'or,
Le troubadour au son de la harpe amoureuse
　　Mêle sa voix harmonieuse;
Il chante Noraïme, amante d'Almanzor.

CHOEUR DES TROUBADOURS.

　Guerriers, aux palmes de la lyre
　Joignez vos lauriers fraternels;
　Aimez le dieu qui nous inspire :
　Nos chants vous rendent immortels.

(*Danse des jongleurs qui marchent à la suite des troubadours.*)

PREMIER TROUBADOUR.
ROMANCE.

Vous qui n'aimez rien sur la terre,
Vos noms passeront sans retour;
Que je plains le cœur solitaire,
Il vit sans gloire et sans amour.

(1) Le pas des roseaux était une danse nationale chez les Maures d'Espagne. Tous les historiens en font mention; elle est décrite dans l'*Histoire chevaleresque des Maures de Grenade*, de Ginès Perès de Hita, traduite par M. S...

O vous qui d'une ardeur extrême,
Comme nous, les cherchez tous deux,
Soyez vaillans pour qu'on vous aime,
Soyez constans pour être heureux!

CHOEUR DES TROUBADOURS.

Soyez, etc.

PREMIER TROUBADOUR.

Voyez-vous la flamme céleste,
Elle brille au front du héros;
La vierge timide et modeste
Va couronner des feux si beaux.
Jeunes amans, du bien suprême
Vous jouirez un jour comme eux;
Soyez vaillans pour qu'on vous aime,
Soyez constans pour être heureux.

CHOEUR DES TROUBADOURS.

Soyez vaillans, etc.

(*Continuation de la danse et des fêtes; danses des troubadours provençaux, espagnols, etc.*)

SCENE VII.

LES MÊMES, OCTAÏR.

ALMANZOR.

Que nous veut Octaïr?

NORAÏME.

Je frissonne à sa vue.

OCTAÏR.

Un envoyé du camp royal

ACTE I, SCENE VII.

De la guerre à l'instant rapporte le signal:
Jaën est menacée, et la trève est rompue.

CHOEUR GÉNÉRAL.

O ciel !

(*Cette nouvelle est suivie d'un moment de silence, pendant lequel les Zegris se réunissent sur un des côtés du théâtre, et paraissent méditer quelque dessein secret. Octaïr, Kaled et Alamir sont auprès d'Alemar vers le milieu de la scène. Gonzalve, les Espagnols, les Troubadours se rassemblent du côté opposé aux Zegris; Almanzor et les Abencerages se trouvent entre les Espagnols et Alemar.*)

ENSEMBLE.

ESPAGNOLS, GONZALVE, TROUBADOURS, *entre eux.*	ZEGRIS, OCTAÏR, KALED, ALAMIR, *entre eux.*
J'aperçois leurs affreux desseins.	Rendons nos succès plus certains;
Des Zegris la perfide rage	Le sort nous en offre le gage.
Dans le piége ici nous engage;	Gonzalve est pour nous un otage :
Mais nous sortirons de leurs mains.	Doit-il sortir d'entre nos mains ?
ALMANZOR, ABENCERAGES.	ALEMAR, *à Octaïr.*
J'aperçois } leurs affreux desseins; Nous voyons }	Leur projet nuit à nos desseins.
Mais nous sommes Abencerages,	Apaisez ce premier orage :
Et les Espagnols sans outrages	Pour mieux achever notre ouvrage,
Doivent échapper de leurs mains.	Laissons-le sortir de nos mains.

(*Octaïr et Kaled pendant la ritournelle parlent bas aux Zegris.*)

ALMANZOR, *d'un ton solennel.*

Aux combats la patrie appelle
Des deux côtés ses nobles fils;

Répondons à sa voix fidele,
Mais en généreux ennemis.

ALEMAR.

Nous dédaignons une gloire commune ;
Et des droits qu'en ce jour nous donne la fortune,
Gonzalve, contre toi nous n'abuserons pas :
Retourne dans ton camp, nous y suivrons tes pas.

ABDERAME.

De nos vrais sentimens Alémar est l'organe.

LES ZEGRIS, *à part.*

Apaisons-nous ;
Contraignons un courroux
Que le visir condamne.

GONZALVE.

Adieu, noble Almanzor,
Nous nous verrons au milieu des batailles ;
Et puissions-nous dans ces murailles,
L'olivier à la main, nous retrouver encor !
De Noraïme à la cour d'Isabelle
Je dirai les vertus, les graces, les appas ;
Je rends à la beauté mon hommage fidele,
Je voue à sa défense et mon cœur et mon bras.

ESPAGNOLS, TROUBADOURS, *en sortant.*

Marchons au champ de la victoire,
L'espoir nous attend au retour.
L'amour récompense la gloire,
Et la gloire embellit l'amour.

(*Gonzalve, les Espagnols et les Troubadours
sortent, Kaled les suit.*)

SCENE VIII.

Les mêmes, *exceptés Gonzalve, Kaled, les Troubadours, et les Espagnols.*

ALEMAR.

L'ennemi vers Jaën dirige son armée ;
Prévenons-le, marchons vers la ville alarmée,
Et d'un coup imprévu punissant l'agresseur,
Cette nuit dans son camp répandons la terreur.
Almanzor, cet exploit réclame ta vaillance.

ALMANZOR.

Visir, je réponds du succès ;
Que nos guerriers soient prêts,
La victoire suivra ma lance.

FINALE.

Armez-vous, enfans d'Ismaël.

OCTAÏR, *au visir, bas.*

Songe à notre vengeance.

ALEMAR, *bas, à Octaïr.*

A sa perte il s'avance.

NORAÏME.

O moment trop cruel !
Etouffons nos soupirs, dévorons ma souffrance.

KALED, *qui entre, bas, au visir.*

L'avis est parvenu.

ALEMAR, *à part.*

Silence !

CHOEUR.

Suivons les pas du héros ;
Le lion brise sa chaîne,
Il s'élance dans l'arène,
Indigné de son repos.

(*Sur un signe d'Alemar, Octaïr a été prendre le drapeau de Grenade qu'il remet aux mains du visir. Celui-ci le présente à Almanzor.*)

ALEMAR.

Almanzor, en ce jour Grenade te confie
 Son étendard et ses destins ;
 Mais tu dois compte à la patrie
Du dépôt précieux que je mets en tes mains.

ABDERAME.

Tu sais à ce gage sublime
Quels sermens doivent te lier ?
Tu sais que sa perte est un crime
Que la mort peut seule expier ?

ALMANZOR.

Ce trésor que j'emporte au milieu des batailles
Rentrera triomphant au sein de nos murailles.
 Armez-vous, enfans d'Ismaël.

(*Il remet l'étendard à Octaïr.*)

ALEMAR, *à Octaïr, bas.*

Souviens-toi.

OCTAÏR, *bas, au visir.*

Je t'entends.

ACTE I, SCENE VIII.

NORAÏME, *regardant le visir et Octaïr avec inquiétude.*

Dieux ! quel moment cruel !

ALMANZOR.

Ecoutez le clairon sonore,
Le hennissement des coursiers ;
Cette voix que mon cœur adore,
Aux combats appelle le Maure ;
Aux armes, généreux guerriers !

CHOEUR GÉNÉRAL.

Ecoutez : le clairon sonore,
Le hennissement des coursiers,
Aux combats appellent le Maure :
Aux armes, généreux guerriers !

(*Pendant ce dernier chœur, les écuyers apportent aux chefs des guerriers leurs boucliers et leurs lances. Noraïme détache son écharpe, qu'elle passe au cou d'Almanzor qui s'agenouille devant elle. Sur le bouclier d'Almanzor est peint un lion que l'Amour enchaîne, avec cette devise,* doux et terrible ; *sur celui de Kaled est peint un glaive avec ces mots,* voilà ma loi. *Celui d'Alamir représente un roseau courbé, et au dessous on lit,* agité, point abattu.

FIN DU PREMIER ACTE.

ACTE II.

(Le théâtre représente un appartement du pavillon de Noraïme.)

SCENE PREMIERE.

NORAIME; FEMMES DE LA SUITE, *dans le fond.*

NORAÏME.

Il est vainqueur ! son triomphe s'apprête,
Et ma main de lauriers va couronner sa tête.
 Reviens, ah ! reviens près de moi !
Almanzor, j'ai besoin de te voir, de t'entendre
 Pour calmer un reste d'effroi
 Dont je veux en vain me défendre.

AIR.

 O toi, l'idole de mon cœur
 Et la gloire de ta patrie,
 Hâte l'instant de mon bonheur ;
 Rends-moi ta présence et la vie !
 Cher Almanzor,
 Je tremble encor ;

Viens fixer ma joie incertaine :
Mon esprit, d'une image vaine
　　Sans cesse tourmenté,
　　A sa félicité
Ne s'abandonne qu'avec peine.

O toi, l'idole, etc.

　　(*à ses femmes.*)
Vous avez partagé mes regrets, mes soupirs;
Partagez mon bonheur, et goûtez mes plaisirs.
　　　　CHOEUR DES FEMMES.
O jeune et charmante princesse,
De ces lieux l'amour et l'honneur,
　　Nos cœurs avec ivresse
Jouissent de votre bonheur!

SCENE II.

LES MÊMES; FEMMES DU PALAIS, *qui entrent.*

　　　CHOEUR, *mêlé de danses.*
Livrez vos ⎫
Livrons nos ⎭ cœurs à l'alégresse;
D'Ismaël généreux enfans,
Partagez mon ⎫
Partageons son ⎭ heureuse ivresse.
La gloire a tenu sa promesse,
Et nos guerriers sont triomphans.

PREMIER CORYPHÉE.
De lauriers immortels leurs traces sont marquées.
SECOND CORYPHÉE.
Les drapeaux ennemis vont orner nos mosquées.
NORAÏME.
Almanzor, hâte-toi; viens délivrer mon cœur
Du souvenir cruel d'une nuit de terreur.
CHOEUR.
Livrons nos cœurs, etc.

SCENE III.

LES MÊMES; EGILONE.

NORAÏME, *courant à Egilone.*
C'est Egilone... eh bien!... quel sinistre présage!
Explique-toi.
ÉGILONE.
Princesse, armez-vous de courage.
NORAÏME.
Almanzor ne vit plus!
ÉGILONE.
Il est victorieux;
Et bientôt ce guerrier va paraître à vos yeux.
NORAÏME.
Que puis-je craindre encore?
ÉGILONE.
Des malheurs trop certains,

Dont vous allez frémir, qu'un peuple entier déplore:
Le divin étendard n'est plus entre nos mains.

NORAÏME.

Que dis-tu...? je frissonne...

CHOEUR.

La gloire le couronne,
Et la mort l'environne
Au sein de ses foyers:
La loi, que rien n'arrête,
A le frapper s'apprête,
Et menace sa tête
Couverte de lauriers.

ÉGILONE.

Il vient...

(*Sur un signe de Noraïme, toutes les femmes sortent.*)

SCENE IV.

NORAIME, ALMANZOR.

DUO.

NORAÏME, *courant à lui.*

Cher Almanzor!

ALMANZOR, *dans le plus grand désordre.*

Arrête, Noraïme,
Je ne suis plus digne de toi.

NORAÏME.
A la fortune qui t'opprime
J'oppose et mon cœur et ma foi.
ALMANZOR.
Fuis, abandonne un misérable
Que le jour, que le ciel accable.
NORAÏME.
Prend pitié de mon sort,
Calme ce désespoir extrême.
ALMANZOR.
J'espérois le bonheur suprême,
Je trouve la honte et la mort.
NORAÏME.
La honte! au sein de la victoire,
Tout parle en ces lieux de ta gloire,
Et je suis auprès d'Almanzor.
ALMANZOR.
J'espérais le bonheur suprême.
NORAÏME.
Va ! mon cœur est toujours le même.

ENSEMBLE.

NORAÏME.	ALMANZOR.
L'avenir ne peut m'alarmer;	Le trépas ne peut m'alarmer;
Et toujours sûre de te suivre,	De mes tourmens il me délivre :
En perdant le droit de t'aimer,	En perdant le droit de t'aimer,
Je perdrais le pouvoir de vivre.	J'ai perdu le pouvoir de vivre.

ALMANZOR.
Tu m'aimes encore, Noraïme ?

ACTE II, SCENE III.

NORAÏME.

A la fortune qui t'opprime
J'oppose mon cœur et ma foi.

ALMANZOR.

J'attends mon arrêt sans effroi,
Je suis aimé de Noraïme.

ENSEMBLE.

NORAÏME.	ALMANZOR.
L'avenir ne peut m'alarmer ;	Le trépas ne peut m'alarmer ;
Et toujours sûre de te suivre,	De mes tourmens il me délivre :
En perdant le droit de t'aimer,	En m'ôtant le droit de t'aimer,
Je perdrais le pouvoir de vivre.	On m'ôte le pouvoir de vivre.

NORAÏME.

Mais dans Grenade enfin quand tu rentres vainqueur,
 Par quel événement funeste
Ce fatal étendard...

ALMANZOR.

 La colere céleste
Voile encore à mes yeux ce secret plein d'horreur.
 Mon ame flotte incertaine,
Cependant d'Octaïr je soupçonne la foi...

NORAÏME.

C'est l'ami d'Alemar... Il soupira pour moi...
Gardien de l'étendard... quelle clarté soudaine !
C'est lui, n'en doute pas.

SCENE V.

les mêmes, KALED.

KALED.

Organe de nos lois,
Au palais des guerriers le conseil doit se rendre,
Almanzor, il doit vous entendre.

ALMANZOR.

Je vous suis.

NORAÏME.

Tes vertus, ta valeur, tes exploits,
Du peuple en ta faveur soulevant la justice,
Vont de tes ennemis confondre l'artifice,
Et contre leur fureur te prêteront leur voix.

ALMANZOR.

Ah ! c'est à la victoire à défendre mes droits.

(*Ils sortent.*)

SCENE VI.

(*Le théâtre change et représente la galerie des armes du palais de l'Alhambra. Les cinq vieux guerriers qui composent le conseil, entrent, suivis de leur escorte et des grands de l'empire ;*

ils vont prendre place sur l'estrade qui leur est préparée.)

CHOEUR, *pendant la marche du cortége.*

ZEGRIS.	ABENCERAGES.
O victoire fatale !	O victoire fatale !
De la cité royale	De la cité royale
Tu combles le malheur :	Console la douleur :
L'Espagnol à sa suite	L'Espagnol à sa suite
Enchaine dans sa fuite	N'entraîne dans sa fuite
Notre espoir, notre honneur;	Qu'un objet de terreur;
Et, vaincu par nos armes,	Et, vaincu par nos armes,
Il abandonne aux larmes	Ne jouit que des larmes
Son superbe vainqueur.	Qu'il arrache au vainqueur.

ALEMAR.

Vénérables guerriers, l'Espagne vous contemple,
Le salut de l'empire exige un grand exemple;
 Je le réclame avec douleur;
 Organe d'une loi terrible,
 De son ministere inflexible
 Exercez la rigueur.

AIR.

Des cités reine triomphante,
Quel effroi trouble ton repos?
Tu gémis confuse, tremblante;
La patrie accuse un héros.
Nobles guerriers, sa voix sublime
En ce moment parle à vos cœurs,

Et vous demande une victime
Que la gloire a paré de fleurs.

(*Il va prendre sa place vis-à-vis les vieillards. Almanzor entre accompagné d'Alamir, de Kaled, et de son écuyer, qui porte ses armes.*)

ABDERAME, *chef du conseil.*
Noble et vaillant Abencerage,
Grenade, qui chérit tes vertus, ton courage,
A remis en tes mains le signe révéré,
Garant de sa puissance ;
Almanzor, tu devais mourir pour sa défense :
Qu'as-tu fait du dépôt sacré ?

ALMANZOR.
J'ai vaincu ; j'ai rempli tous les vœux de la gloire:
La nuit, témoin de ma victoire,
L'est aussi d'un malheur que je ne conçois pas.
Triomphante, l'armée entière
A salué notre sainte bannière.
Je la portais moi-même au milieu des combats,
Octaïr au retour fut commis à sa garde,
L'ombre couvrait encor les cieux ;
Nous marchons, le jour naît, j'appelle, je regarde:
Octaïr, l'étendard, rien ne s'offre à mes yeux.

ALEMAR.
Ainsi donc loin de toi pour détourner l'orage
D'un illustre Zegris tu flétris le courage,
Tu l'accuses de trahison ?

ACTE II, SCENE VII.

ALMANZOR.
Et peut-être plus loin je porte le soupçon !
ABDERAME.
Quelle preuve autorise un semblable langage?
ALMANZOR.
Je n'en ai point.
ABDERAME.
Qui peut aujourd'hui te défendre?

SCENE VII.

LES MÊMES, ABENCERAGES.

(*Plusieurs Abencerages se présentent, tenant en main les drapaux et les armes conquises sur les Espagnols, et les présentent aux vieillards.*)

CHOEUR D'ABENCERAGES.
Princes, voilà les défenseurs
Et les témoins qu'il faut entendre;
Contre ses cruels oppresseurs
Leur voix saura se faire entendre.
CHOEUR D'ABENCERAGES ET DE ZEGRIS.
Voyez ces nombreux étendards,
Ces faisceaux de glaives, de dards,
Ces armes, ces devises,
Sur l'ennemi conquises;

LES ABENCERAGES.

{Et sur cet amas de lauriers
{Tout ce vaste amas de lauriers
{Est le prix glorieux du sang de vos guerriers
{Condamnez à la mort le plus grand des guerriers.

ABDERAME.

Almanzor, tes juges en larmes
Partagent en ce jour la publique douleur :
Peuple nous devons à ses armes
Nos prospérités, nos alarmes,
Nos triomphes, notre malheur :
La loi, l'honneur, et la patrie,
Imposent à nos cœurs un double engagement.
Qu'ils soient tous satisfaits : nous lui laissons la vie,
Et l'exil est son châtiment.

ZEGRIS.	ALAMIR, KALED.	ALEMAR.
Des juges la clémence	Leur fatale clémence	Leur funeste clémence
Remplit notre vengeance.	Trahit notre vengeance.	Commence ma vengeance.

ABDERAME.

Ma voix prononce sur ton sort ;
Du saint drapeau l'Espagnol est le maître,
De sa perte en ces lieux tout accuse Almanzor ;
Sans ce gage sacré tu n'y peux reparaître
Que pour trouver la mort.

(*Les vieillards sortent.*)

ALMANZOR, *à son écuyer.*

Suspendez à ces murs mes armes, ma banniere,
Et du sol paternel quand je vais me bannir,

ACTE II, SCENE VII.

Que cette voûte hospitalière
Conserve au moins mon souvenir.

ABENCERAGES.
FINALE.

Restez, gages de sa victoire,
Dernier de ses nombreux bienfaits :
(*aux Zegris.*)
Oui, quand vous exilez sa gloire,
Ces murs garderont sa mémoire,
Et feront vivre nos regrets.

ALMANZOR.
AIR.

C'en est fait, j'ai vu disparaître
L'espoir dont j'osais me nourrir ;
Lieux chéris qui m'avez vu naître,
Vous ne me verrez pas mourir (1).
Noraïme, après la patrie,
L'objet le plus cher à mes yeux,
Je te perds : mon ame flétrie
T'adresse d'éternels adieux.
Tout finit pour moi sur la terre,
Et du sort jouet malheureux,

(1) Chaulieu a dit :

Beaux arbres qui m'avez vu naitre
Bientôt vous me verrez mourir.

Ces vers sont trop connus pour qu'en les empruntant on puisse être soupçonné d'avoir voulu les prendre.

Cette mort même que j'espere,
M'attend sur la rive étrangère,
Et devient un supplice affreux.
Adieu, chers compagnons, adieu; le sort barbare
De vous m'éloigne pour jamais.

CHOEUR.

ABENCERAGES.
Dans ce moment qui nous sépare,
Reçois le tribut de nos pleurs ;
Le destin cruel et barbare
Ne peut te bannir de nos cœurs.

ZEGRIS.
Dans ce moment qui nous sépare,
Nous plaignons aussi tes malheurs;
Et du sort le décret barbare
Des Zegris attendrit les cœurs.

ALEMAR, KALED, ALAMIR.
De ce moment qui les sépare
Abrégeons les vaines douleurs;
Peut-être le sort leur prépare
Un plus juste sujet de pleurs.

ALEMAR, *à Almanzor*.
Almanzor, le jour s'avance.

ALMANZOR.
Je vous entends ; de ma présence
Je délivre ces bords,
Et puisse mon absence
Ne vous laisser aucun remords.

ENSEMBLE.
Dans ce moment qui nous sépare,
Reçois, etc.

ALMANZOR.
Noraïme, le sort barbare

A voulu combler mes douleurs;
Et quand son courroux nous sépare
Je ne puis essuyer tes pleurs.

(*Almanzor sort avec les Abencerages.*)

SCENE VIII.

ALEMAR, KALED, ALAMIR, ZEGRIS.

ALEMAR, *aux Zegris, après la sortie d'Almanzor.*
Les Zegris sont vengés, et de tant d'arrogance
L'orgueilleux Almanzor reçoit la récompense;
Je le connais, j'ai lu son espoir dans ses yeux;
Qu'il tremble, mes regards le suivront en tous lieux.

CHOEUR FINAL.

Grenade est libre; à l'espérance
Ouvrons nos cœurs, livrons nos vœux.
A la victoire, à la vengeance
Nous consacrons ce jour heureux.
Cet orgueilleux Abencerage
Vouloit marcher l'égal des rois.
Que désormais sur ce rivage
Les seuls Zégris donnent des lois.

FIN DU SECOND ACTE.

ACTE III.

(*Le théâtre représente la partie la plus solitaire des jardins de l'Alhambra. A droite, vers la seconde coulisse, on aperçoit un tombeau moresque. (On sait que cette nation décorait avec beaucoup de soins et de recherches ces monumens funèbres que les Orientaux se plaisent à rapprocher de leurs habitations.) Celui que l'on voit sur la scène s'élève dans un bosquet de peupliers; il est orné de fleurs. Le Daro coule au fond du paysage, que la lune éclaire.*)

SCENE PREMIERE.

NORAIME, *seule, vêtue d'une simple tunique blanche.*

AIR.

Epaissis tes ombres funèbres,
Nuit favorable à mes projets!
Errante au milieu des ténèbres,
De ces lieux je fuis pour jamais.
 (*Elle s'approche du mausolée.*)
Je vois la tombe maternelle...

Hier, à ma douleur fidèle,
J'y pleurais avec Almanzor!
Près de lui, du bonheur des larmes
Je venais y goûter les charmes :
Que n'en puis-je verser encor!

(*Elle entre dans le bosquet, et reste appuyée sur la pierre du monument.*)

SCENE II.

NORAIME; ALMANZOR, *vêtu en esclave.*

(*On le voit arriver sur une barque, et franchir les rochers qui ferment les jardins du côté du fleuve.*)

ALMANZOR.

Protége-moi, Dieu tutélaire;
De mon audace téméraire
Ne hâte point le châtiment;
Que je revoie encor celle qui m'est ravie,
Dussé-je payer de ma vie
Ce bonheur d'un moment!

(*Il reconnaît le lieu où il se trouve, et s'approche du mausolée.*)

Hélas! d'une mère adorée
C'est ici la tombe sacrée...
Salut, paisible monument...!

(*Il s'agenouille près du tombeau et du côté op-*

posé à celui où se trouve Noraïme, dont il n'est pas d'abord aperçu.)

NORAÏME.

C'en est fait, je te suis, Almanzor...

ALMANZOR.

Qui m'appelle ?
Noraïme...?

NORAÏME.

O terreur !

ALMANZOR.

C'est elle !

NORAÏME.

Tous mes sens sont glacés.

ALMANZOR.

Dissipe ton effroi :
Noraïme, reconnais-moi ;
C'est Almanzor.

NORAÏME.

Je meurs.
(*Elle tombe dans ses bras.*)

ALMANZOR.

DUO.

Providence céleste,
Soutiens la force qui lui reste ;
Ranime ses esprits !

NORAÏME, *revenant à elle.*

Almanzor, est-ce toi ?

ACTE III, SCENE II. 35

ALMANZOR.
Noraïme, tu m'es rendue !
NORAÏME.
Fuyons, on peut te découvrir.
ALMANZOR.
Tu m'aimes, je t'ai vue :
Ah ! maintenant je puis mourir.
NORAÏME.
Non, pour moi tu dois vivre :
Partons ; je suis prête à te suivre.
ALMANZOR.
Moi ! que je t'associe à mon destin errant,
Que la fille des rois à l'exil condamnée...!
NORAÏME.
De la foi que je t'ai donnée
La fortune n'est point garant.

ENSEMBLE.

NORAÏME.	ALMANZOR.
Hâtons-nous, craignons que l'aurore	Ah ! pour un peuple qui t'adore
Ne nous surprenne dans ces lieux :	Conserve des jours précieux ;
Tes ennemis veillent encore ;	Et du roi la justice encore
Trompons leurs projets odieux.	Peut nous réunir dans ces lieux.

NORAÏME.
J'ai vu cet Alemar ; dans sa féroce joie,
De ses regards brûlans il dévorait sa proie :
Peut-être en ce moment... ah ! fuyons...! je le veux.
ALMANZOR.
Je n'en crois que l'amour, et je cède à ses vœux.

LES ABENCERAGES.

ENSEMBLE.

Mânes sacrés, j'atteste
Des sermens formés devant vous !
Loin de ce rivage funeste,
Noraïme suit son époux.
Le sort qu'avec toi je partage
N'a point de pénible retour :
Ton regard soutient mon courage ;
Le danger fuit devant l'amour.

ALMANZOR.

Derrière ces rochers, une barque légère
Va nous porter sur l'autre bord.

NORAÏME.

Marchons...

SCENE III.

LES MÊMES ; ALEMAR, KALED, ALAMIR,
GARDES ; ESCLAVES, *avec des flambeaux.*

ALEMAR.

Arrête, téméraire !
(*aux gardes.*)
Saisissez-le... c'est Almanzor.
(*Ils se jettent sur lui.*)
(*à Noraïme.*)
Madame, pardonnez ; un devoir nécessaire...

NORAÏME.

Garde tes respects odieux ;

ACTE III, SCENE III.

Je sais quel sentiment t'anime :
Tu ne voulais qu'une victime,
Et ce jour t'en réserve deux.
Almanzor, devant eux je n'ai rien à te dire :
Tu me connais, ce mot doit te suffire.
(*Elle sort.*)

ALEMAR, *au chef de la garde.*
Naïr, de ce guerrier banni de nos remparts
Annoncez le retour au conseil des vieillards.
Dans la tour du champ clos, vous gardes, qu'on le mène.
(*Almanzor, en sortant, jette sur Alemar un regard de mépris.*)

SCENE IV.
ALEMAR, KALED, ALAMIR.

ALEMAR.
Enfin nous l'emportons, et je serai vengé !
D'Almanzor la mort est certaine :
J'ai mesuré l'abyme où mon bras l'a plongé ;
Nul ne peut l'y soustraire.
Dans la lice qui va s'ouvrir,
Qu'interdit à lui seul une loi salutaire,
Quel guerrier assez téméraire,
Avec lui trop sûr de périr,
A vos coups oserait s'offrir ?

KALED et ALAMIR.
De notre commune vengeance

Saisissons l'instant précieux :
Nos bras te répondent d'avance
D'un triomphe peu glorieux.

ALEMAR, *à Alamir.*

Songe à l'hymen de la princesse,
A tes vœux que le roi trompa.

(*à Kaled.*)

En tombant, Almanzor te laisse
L'autorité qu'il usurpa.

KALED et ALAMIR.

De l'orgueilleux Abencerage
Un crime a terni la splendeur ;
Sur les débris de son naufrage
Les Zegris fondent leur grandeur.

ALEMAR.

Vengeons l'état, notre injure, et nos lois.
Mes ordres sont donnés, le peuple se rassemble
Aux lieux où la valeur confirme les arrêts :
A ce grand appareil, vous, présidez ensemble ;
Allez, que les émirs fassent tous les apprêts.

(*Kaled et Alamir sortent.*)

SCENE V.

ALEMAR, *seul.*

AIR.

D'une haine long-tems captive
Exhalons enfin les transports :

ACTE III, SCENE V.

Le jour de la vengeance arrive,
Et couronne mes longs efforts.
 Dans l'ombre et le silence
 J'ai dévoré l'offense :
Almanzor, tu t'es endormi,
 Tandis que sur ta tête
 S'amassait la tempête
Dont j'écrase mon ennemi.
<div style="text-align:right">(*Il sort.*)</div>

SCENE VI.

(*Le théâtre change, et représente le champ clos. A gauche, sont élevés des gradins pour le visir et les vieillards. A droite, se trouve une estrade pour les juges du camp. De chaque côté s'élève une colonne où les combattans attachent leurs bannières. Au fond on découvre les remparts de Grenade, aux sommets desquels conduit une pente rapide. On voit à droite, vers le fond, la tour du champ clos, dans laquelle Almanzor est renfermé. Les juges du camp disposent les troupes autour de l'enceinte, et font placer de distance en distance les faisceaux et les armoiries qui distinguent les différentes tribus des Maures. Les écussons des Zegris et des Abencerages sont les plus apparens. Le visir et deux des vieillards du conseil*

arrivent suivis de leur escorte, du héraut d'armes, et des chefs des différentes tribus. Almanzor sort de la tour sous une escorte de Zegris, tandis qu'Alamir et Kaled, armés pour le combat et suivis de leurs écuyers qui portent leurs armes et leurs bannières, s'avancent du côté opposé.)

CHOEUR *du peuple pendant la marche.*
Grand Dieu ! quelle triste journée,
Et comme un jour change le sort !
Hier la pompe d'hyménée,
Aujourd'hui des apprêts de mort !
De deux amans que l'on opprime,
L'un est plus malheureux encor :
Almanzor meurt pour Noraïme ;
Elle vivra sans Almanzor.

LE HÉRAUT D'ARMES.
Almanzor a perdu l'étendard de l'empire ;
De son sein pour jamais il était rejeté :
Il rentre dans nos murs ; la loi veut qu'il expire,
Que du haut des remparts il soit précipité.
Privé du droit de sa propre défense,
Si quelque autre guerrier veut être son appui,
Sa voix doit, d'Almanzor attestant l'innocence,
Vaincre pour le prouver, ou périr avec lui.
Le combat est permis.

ALAMIR.
(Les écuyers d'Alamir et de Kaled entrent dans

ACTE III, SCENE VI.

la lice, et vont planter horizontalement leurs bannières sur une des colonnes.)

Guerriers dans la carrière,
Alamir et Kaled suspendent leur bannière.

KALED.

Almanzor est coupable, et de son attentat
C'est à nous de venger et les lois et l'état.
 Quel ennemi de la patrie
 A son destin voudroit s'unir?
S'il en est, je l'attends ; ce bras qui le défie
 A l'instant saura le punir.

ABENCERAGES, *entre eux et à demi-voix.*

 Braves amis, dans le silence
 Souffrirons-nous tant d'arrogance?

ALMANZOR, *à Kaled.*

 Modère une si noble ardeur,
 En d'autres tems peut-être
Kaled hésiterait à la faire paraître :
 Je ne veux point de défenseur ;
Tout m'accuse en ce jour, le sort inexorable,
En cachant le forfait m'a déclaré coupable.

AIR.

 Mes amis, ne me plaignez pas :
 J'ai vécu pour la gloire ;
 Qu'importe le trépas
 Le lendemain de la victoire ?
Ne détournez point vos regards :
 Quel plus beau sort puis-je prétendre?

Je meurs au pied de ces remparts
Que mon courage a su défendre.

CHOEUR.

Il va mourir au pied de ces remparts
Que son courage a su défendre.

ALMANZOR, *aux Abencerages, en s'avançant sur le chemin qui conduit au haut des remparts.*

Veillez sur Noraïme, épargnez à ses yeux...
C'est elle... je la vois... quel moment, justes cieux!

SCENE VII.

LES MÊMES; NORAIME; UN GUERRIER ABENCERAGE, *la visière baissée, suivi de deux écuyers.*

NORAÏME; *elle descend du rempart par le même chemin où monte Almanzor.*

Arrêtez, peuple, on doit m'entendre :
Vous allez immoler un héros votre appui :
Du plus affreux complot Almanzor est victime,
Et je viens le prouver, ou mourir avec lui.

ALEMAR.

J'excuse ta douleur, elle est trop légitime;
Mais l'inflexible loi répond à tes regrets;

NORAÏME.

Quoi! vous refuseriez une preuve éclatante...?

ALEMAR.

Le combat avant tout! qu'un guerrier se présente;
La valeur seule ici peut changer les arrêts.

ACTE III, SCENE VII.

NORAÏME.

J'implore donc son assistance;
Pour combattre en mon nom j'ai choisi ce guerrier.

ALMANZOR, *s'approchant de l'inconnu.*

Quel est-il?

LE GUERRIER.

Ton vengeur, celui de l'innocence.

NORAÏME.

Je l'accepte pour chevalier.

ALEMAR.

Réponds; je veux savoir...

LE GUERRIER.

J'ai voilé ma bannière,
Le vainqueur la découvrira;
Et peut-être dans la carrière
Bientôt on me reconnaîtra.

(*Son écuyer va suspendre sa bannière voilée ainsi que son bouclier à la colonne, du côté opposé à celui où Kaled et Alamir ont placé la leur.*)

ZEGRIS, KALED, ALAMIR.

Quel est ce fier Abencerage?

ABENCERAGE, NORAÏME.

Grands dieux, soutenez son courage!

NORAÏME.

Almanzor est innocent,
Je le soutiens, je le jure;
Et pour venger son injure,
Le ciel arme un bras puissant.

LE GUERRIER, *s'adressant aux juges du camp.*
 Que la mort soit le partage
 De qui trahirait sa foi ;
 Du combat je jette le gage,
 (*Il jette son gant dans la lice.*)
 Qui l'ose relever?

ALAMIR.
 Moi !
(*Il fait un signe à son écuyer, qui va prendre le gant et le rapporte à son adversaire.*)

CHOEUR.
 Protége-nous, Dieu secourable,
 Que par toi l'arrêt soit dicté ;
 Ote la victoire au coupable,
 Fait triompher la vérité.

(*Pendant ce chœur, le champ clos se ferme sous les yeux du spectateur par des faisceaux liés ensemble avec des écharpes. L'écuyer de l'inconnu va déposer ses armes aux pieds de Noraïme, qui les lui présente elle-même; il donne l'accolade à Almanzor, qui va se placer hors de l'enceinte. Les juges du camp visitent les armes des combattans.*)

LE HÉRAUT, *à l'entrée de la lice.*
Dieu veut, le roi permet, les juges sont contents;
 Laissez aller les combattans (1).

(1) *Ces mots sont textuellement ceux que prononçait le héraut d'armes en donnant le signal du combat.*

(*Une fanfare donne le signal d'un combat à outrance, à la hache d'arme, au glaive et au poignard. A la dernière passe, Alamir, qui sent son infériorité, tire son poignard et s'élance sur son adversaire qui lui tendait la main pour le relever; l'inconnu, enflammé de colère, lui plonge son poignard dans la gorge et le tue.*)

ALEMAR.

Il triomphe ! ô terreur, ô rage !

CHOEUR.

Victoire au noble Abencerage.

ALEMAR, *allant vers les Zegris.*

D'Almanzor pour sauver les jours,
Braves Zegris, perdrons-nous la patrie
 Que sa honte a flétrie?
Ma voix l'accuse et le poursuit toujours.
Il a trahi les devoirs les plus saints;
Le dépôt précieux, garant de nos destins,
 De l'Espagnol est la conquête.

(*à Almanzor.*)

Grenade l'a mis dans tes mains,
Rends-lui son étendard.

(*Sur un signe de l'inconnu, son écuyer est entré dans la lice et a découvert sa bannière. L'on reconnaît l'étendard de Grenade.*)

LE GUERRIER.

 Il flotte sur sa tête,

CHOEUR GÉNÉRAL.

O prodige, ô bonheur !

ALMANZOR, NORAÏME.

Je recouvre } à la fois et la vie et l'honneur.
Il recouvre

LE GUERRIER ; *il lève sa visière, on reconnaît Gonzalve.*

Maintenant, Alemar, tu peux me reconnaître ;
J'ai vengé l'innocent, et je démasque un traître.

CHOEUR.

Gonzalve !

GONZALVE.

Illustres ennemis,
Je rapporte en vos murs la bannière sacrée
Qu'Alemar lui-même a livrée.

ALEMAR.

Tu pourrais...

GONZALVE.

Octaïr en vos mains est remis ;
Il vous dévoilera son opprobre et son crime.
Mon roi, que l'honneur anime,
Même après un revers, rougirait d'accepter
Les secours qu'un perfide ose lui présenter.

CHOEUR.

Pour venger nos communs outrages,
Contre un perfide unissons-nous ;
Des Zegris, des Abencerages

ACTE III, SCENE VII.

Qu'il sente à la fois le courroux.

ABDERAME, *entrant sur la scène.*

De toutes parts la vérité s'élève,
Et trahit d'Alemar les complots insolens :
Le roi n'a point rompu la trêve,
Il offre, par ma voix, la paix aux Castillans.

CHOEUR *des Zegris et des Abencerages s'avançant contre Alemar.*

Vengeance, vengeance implacable !

ALMANZOR.

Guerriers, contre ce grand coupable
Votre juste ressentiment
Doit au prince outragé laisser le châtiment.

ABDERAME, *aux gardes.*

Qu'on l'emmène.

ALEMAR.

Tremblez de me laisser la vie ;
Tant qu'elle ne m'est pas ravie,
D'un triomphe insolent,
Esclaves d'Almanzor, jouissez en tremblant.

(*On l'emmène.*)

CHOEUR.

FINALE.

Un jour d'alégresse
Vient réparer tous nos malheurs ;
L'honneur, la gloire, la tendresse,
Enivrent tous les cœurs.

ALMANZOR.

La mort planait sur cette enceinte,
Gonzalve a su tout ranimer.

NORAÏME.

Je puis donc me livrer sans crainte
　　Au bonheur de t'aimer ?

ALMANZOR, NORAÏME, *à Gonzalve.*

Je vous dois, j'aime à le redire,

Ses jours, {ma / sa} gloire, et mon bonheur.

GONZALVE.

Belle Noraïme, un sourire
A payé ton libérateur.

ABDERAME.

A la fête de l'hyménée
Consacrons nos brillans loisirs ;
Et que cette heureuse journée
Ramène ici tous les plaisirs.

CHOEUR GÉNÉRAL.

Jour de triomphe et d'alégresse,
Viens réparer tous nos malheurs ;
Gloire, plaisirs, honneur, tendresse,
　　Enivrez tous les cœurs.

(*Divertissement final.*)

FIN.

www.ingramcontent.com/pod-product-compliance
Lightning Source LLC
Chambersburg PA
CBHW071436220526
45469CB00004B/1556